U0101734

圖書在版編目（ＣＩＰ）數據

裝潢志・賞延素心録：外九種 ／（明）周嘉冑等著
. —— 揚州：廣陵書社，2016.11
　（文華叢書）
　ISBN 978-7-5554-0632-7

　Ⅰ．①裝… Ⅱ．①周… Ⅲ．①書畫裝裱－中國－古代
Ⅳ．①J212.7

中國版本圖書館CIP數據核字 (2016) 第282002號

ISBN 978-7-5554-0632-7

9 787555 406327 >

裝潢志・賞延素心録：外九種

著　者　（明）周嘉冑 等
責任編輯　胡　珍　王浩宇
出版人　曾學文
出版發行　廣陵書社
社　址　揚州市維揚路三四九號
郵　編　二二五〇〇九
電　話　（〇五一四）八五二三八〇八八　八五二三八〇八九
印　刷　揚州廣陵古籍刻印社
版　次　二〇一六年十一月第一版第一次印刷
標準書號　ISBN 978-7-5554-0632-7
定　價　壹佰貳拾圓整（全貳冊）

http://www.yzglpub.com　　E-mail:yzglss@163.com

<div style="text-align:right">

（明）周嘉冑 等 著

裝潢志
賞延素心録
（外九種）

廣陵書社
中國・揚州

</div>

文華叢書序

時代變遷，經典之風采不衰；文化演進，傳統之魅力更著。古人有登高懷遠之慨，今人有探幽訪勝之思。在印刷裝幀技術日新月異的今天，國粹綫裝書的踪跡愈來愈難尋覓，給傾慕傳統的讀書人帶來了不少惆悵和遺憾。我們編印《文華叢書》，實是爲喜好傳統文化的士子提供精神的享受和慰藉。

叢書立意是將傳統文化之精華萃於一編。以内

文華叢書序 一

容言，所選均爲經典名著，自諸子百家、詩詞散文以至蒙學讀物、明清小品，咸予收羅，經數年之積纍，已蔚然可觀。以形式言，則採用激光照排，文字大方，版式疏朗，宣紙精印，綫裝裝幀，讀來令人賞心悦目。同時，爲方便更多的讀者購買，復盡量降低成本、降低定價，好讓綫裝珍品更多地進入尋常百姓人家。

可以想象，讀者於忙碌勞頓之餘，安坐窗前，手捧一册古樸精巧的綫裝書，細細把玩，静静研讀，如

沐春風，如品醇釀……此情此景，令人神往。

讀者對於綫裝書的珍愛使我們感受到傳統文化的魅力。近年來，叢書中的許多品種均一再重印。

爲方便讀者閱讀收藏，特進行改版，將開本略作調整，擴大成書尺寸，以使版面更加疏朗美觀。相信《文華叢書》會贏得越來越多讀者的喜愛。

有《文華叢書》相伴，可享受高品位的生活。

廣陵書社編輯部

二〇一五年十一月

文華叢書序

二

《文萃叢書》小引

《文萃叢書》出版說明

出版説明

【 出版説明 】
一

我國古代關於書畫裝裱與修復技藝的書籍，僅有《裝潢志》《賞延素心錄》兩本專著，其餘則散見於各種文獻當中，給後世整理帶來很大難度。近年唯有杜秉莊《書畫裝裱技藝輯釋》一書所做的整理較爲完整和全面，是以本次我社參考杜先生著作，從中精心選擇九種古籍，徧及唐以後各個朝代，作爲對兩本專著的補充。

《裝潢志》作者周嘉冑，字江左，明末淮海（今江蘇揚州）人，收藏家，另著有《香乘》一書。據《中國畫學著作考錄》記載：『（周嘉冑）萬曆十年生，約順治十五年至十八年間卒，年近八十。順治中寓居江寧，十四年與盛胤昌等稱「金陵三老」，時年七十六。』此外鮮有關於作者生平的記錄。然而，其所著《裝潢志》是我國第一部全面系統總結裝裱經驗的專著，也是古代裝裱理論的集大成者。書畫裝裱技術性、專業性很強，容易導致相關著作枯燥乏味、艱

澀難懂，不被讀者所喜愛。而《裝潢志》一書却寫得深入淺出、趣味橫生。作者從自身多年從事裝裱事業的實踐出發，善用譬喻和典故講述裝裱技藝，使文章親切易懂，故而在歷代廣爲流傳。單行本有求是齋本（也是國内至今唯一單行本），收録《裝潢志》的叢書主要有《昭代叢書》《學海類編》《述古叢鈔》《梅岡集古》《藏修堂叢書》《翠琅玕叢書》《藝術叢書》《芋園叢書》，以及《叢書集成初編》《美術叢書初集》《畫論叢刊》《中國畫論類編》等。

《賞延素心録》作者周二學，字幼聞，號藥坡，錢塘（今浙江杭州）人，生活於康熙、雍正、乾隆年間。精於賞鑒，富藏書畫。另著有《一角編》，收入其所藏元、明兩代書畫名跡。《賞延素心録》爲裝裱概括了十則綱要，與《裝潢志》同被裝潢界奉爲圭臬，從中可見作者對書畫裝裱及鑒賞的精妙領會，亦有助於讀者收藏和欣賞書畫。是書收録在《昭代叢書》《榆園叢刻》《松鄰叢書》《叢書集成初編》《美術叢書》《畫論叢刊》等叢書當中。

本社此次編輯出版的以上兩種專著，以《昭代叢書》本爲底本，并參校其他各本，擇善而從。節選整理的其他九種古籍：唐張彥遠《歷代名畫記》之『論裝背褾軸』等，以《津逮秘書》爲底本；北宋米芾的《畫史》《書史》，以《文淵閣四庫全書》爲底本；南宋周密《齊東野語》卷六『紹興御府書畫式』，以《津逮秘書》爲底本；元脫脫《宋史·職官志》之『告身的裝裱』，以中華書局一九七七年版《宋史》爲底本；元末明初陶宗儀《南村輟耕錄》卷二三『書畫褾軸』，以《津逮秘書》爲底本；明張應文《清秘藏》，以《美術叢書》爲底本；明文震亨《長物志》卷五『書畫』，以《文淵閣四庫全書》爲底本；清鄒一桂《小山畫譜》，以《文淵閣四庫全書》爲底本。精心編校，宣紙綫裝，以饗讀者。

廣陵書社編輯部

二○一六年九月

出版説明

三

目録

文華叢書序 …………………… 一

出版説明 …………………… 一

装潢志

装潢志小引 …………………… 一

古迹重裝如病延醫 …… 四

妙技 …………………… 四

式 …………………… 七

鑲攢 …………………… 八

覆 …………………… 八

上壁 …………………… 八

下壁 …………………… 八

安軸 …………………… 八

上桿 …………………… 九

上貼 …………………… 九

貼籤 …………………… 九

目録

一

優禮良工 …………………… 四

賓主相參 …………………… 五

審視氣色 …………………… 五

洗 …………………… 五

揭 …………………… 六

補 …………………… 六

襯邊 …………………… 六

小托 …………………… 六

全 …………………… 七

囊 …………………… 一〇

染古絹托紙 …………………… 一〇

治畫粉變黑 …………………… 一〇

忌 …………………… 一〇

手卷 …………………… 一一

册葉 …………………… 一一

碑帖 …………………… 一二

墨紙 …………………… 一二

硬殼 …………………… 一二

目錄

又方 …… 一三
治糊 …… 一三
用糊 …… 一四
紙料 …… 一四
綾絹料 …… 一五
軸品 …… 一五
佳候 …… 一五
裱房 …… 一六
知重裝潢 …… 一六

丁敬序 …… 二三
陳撰序 …… 二四
自序 …… 二五
一 …… 二六
二 …… 二六
三 …… 二七
四 …… 二八
五 …… 二九
六 …… 二九

紀舊 …… 一六
又 …… 一七
題後 …… 一七
裱背十三科 …… 一八
跋 …… 一九

賞延素心錄
王澍序 …… 二〇
厲鶚序 …… 二一

七 …… 三〇
八 …… 三〇
九 …… 三一
十 …… 三一

歷代名畫記（節錄）
論鑒識收藏購求
閱玩（節錄） …… 三三
論裝背褾軸 …… 三四

二

目録

畫史（節錄）

　論背裱古畫 …………………… 三七

　論裝背用絹 …………………… 三七

　論畫軸 ………………………… 三九

　論畫帶 ………………………… 三九

　論絹色 ………………………… 四〇

書史（節錄）

　晋帖重裝 ……………………… 四一

　裱背用紙 ……………………… 四一

　淋洗揭背 ……………………… 四二

　裝染贋品 ……………………… 四三

齊東野語卷六（節錄）

　紹興御府書畫式 ……………… 四五

宋史・職官志（節錄）

　告身的裝裱 …………………… 五三

南村輟耕錄卷二三（節錄）

　書畫褾軸 ……………………… 六一

清秘藏（節錄）

　論紙 …………………………… 六四

　論古紙絹素 …………………… 六五

　論裝褫收藏 …………………… 六六

　叙唐宋錦綉 …………………… 六八

長物志卷五

　書畫 …………………………… 七〇

小山畫譜（節錄）

　裱畫 …………………………… 八七

　藏畫 …………………………… 八七

　礬絹 …………………………… 八八

　用膠礬 ………………………… 八八

　礬紙 …………………………… 八九

三

附録

染潢及治書法 …… 九〇

薄紙補織書卷 …… 九一

雌黄治書法 …… 九一

書厨避蠹 …… 九二

上犢車蓬簟及糊

屏風、書帙令不

搥絹 …… 八九

生蟲法 …… 九二

掛畫 …… 九三

金題玉躞 …… 九四

賞鑒 …… 九五

爛畫的裝裱 …… 九五

目録

目录

（明）周嘉冑　著

裝潢志



装潢志

裝潢志

裝潢志小引

<div style="text-align:right">（明）周嘉冑</div>

書畫之有裝潢，猶美人之有妝飾也。美人雖姿態天然，苟終日精服亂頭，即風韻不減亦甚無謂；若使略施粉黛，輕點臙脂，裁霧縠以爲裳，剪冰綃而作袖，有不增妍益媚者乎？

裝潢之法盛於宣和，後此踵事增華逾臻美善，甚有重修舊卷，爲值至數十金者，其所係豈淺尠哉？

裝潢志

一

聞昔人有以舊蹟去其跋，而付裝潢家。議價已諧，其人頗精鑒賞，云：『惜無名人題跋，若有之，斯其值益昂。』是人因屬以代訪，設有可假借用者，不妨即以續貂。

越數旬，是人攜原跋語之曰：『吾近購此，似可用。』其人久之乃悟，此即原跋，君蓋去之以給我耳。若當日並此偕來，非若千金，吾肯爲君治之乎？由此觀之，其權亦不輕矣。余聞其漿，以陳爲貴，有至數年者，吳中尚時有之。漿苟不陳，懸之堂中，必且

裝潢志

二

心齋張潮撰。

如瓦藏諸櫃，必且損於蠹。是裝潢能為功，亦能為罪矣。然余以為置之案頭為卷，不若為册，册可隨便繙閱，卷非自首至尾，不可不識。世之人河漢，余言否也。

聖人立言教化，後人抄卷雕板，廣布海宇，家戶
頌習，以至萬世不泯。上士才人，竭精靈於書畫，僅
賴楮素以傳。而楮質素絲之力有限，其經傳接非人，
以至兵火喪亂，黴爛蠹蝕，豪奪計賺，種種惡劫，百
不傳一。於百一之中，裝潢非人，隨手損棄，良可痛
惋。故裝潢優劣，實名跡存亡係焉。竊謂裝潢者，書
畫之司命也。是以切切於茲，探討有日，頗得金針之
秘，乃一一拈志，願公海內。好事諸公，有獲金匱之
奇、梁間之秘者，欲加背飾，乞先於此究心，庶不虞
損棄。俾古迹一新，功同再造。則余此《志》也，敢

裝潢志

謂有補於同心，冀欲策微勛於至藝，以附冥契之私
云。

古迹重装如病延醫

前代書畫，傳歷至今，未有不殘脫者。苟欲改裝，如病篤延醫。醫善，則隨手而起；醫不善，隨劑而斃。所謂不藥當中醫，不遇良工，寧存故物。嗟夫！上品名迹，視之匪輕。邦家用以華國，藝士尊之為師。師猶父也，為人子者，不可不知醫，寶書畫不可不究裝潢。

妙技

裝潢能事，普天之下，獨遜吳中。吳中千百之家，求其盡善者，亦不數人。往如湯強二氏。無忝國手之稱。後雖時不乏人，亦必主人精審，於中參究，料用盡善，一一從心，乃得相成合美。俾妙迹投胎得所，名芳再世，功豈淺鮮哉？

優禮良工

良工須具補天之手，貫虱之睛，靈惠虛和，心細如髮。充此任者，乃不負托。又須年力甫壯，過此則神用不給矣。好事者，必優禮厚聘。其書畫高值者，裝善則可倍值，裝不善則為棄物，詎可不慎於先，越

装潢志

四

格趨承此輩，以保書畫性命？書畫之命，我之命也，趨承此輩，趨承書畫也。

賓主相參

好事賢主，欲得良工爲終世書畫之托，固自不易；而良工之得賢主以騁技，更難其人。苟相遇合，則異跡當冥冥降靈歸托重生也。凡重裝盡善，如超劫還丹，機緣湊合，豈不有神助耶？而賓主定當預爲酌定裝式，彼此意愜，然後從事，則兩獲令終之美。

審視氣色

書畫付裝，先須審視氣色。如色黯氣沉，或烟蒸塵積，須浣淋令净。然浣淋傷水，亦妨神彩，如稍明净，仍之爲妙。

洗

洗時，先視紙質鬆緊、絹素歷年遠近及畫之顔色，黴損受病處，一一加意調護。損，則連托紙洗；不損，須揭净。只將畫之本身副油紙置案上，將案兩足墊高，一邊瀉水，用糊刷灑水，淋去塵污，至水净

而止。如黴氣重，積污深，則用枇杷核錘浸滾水，冷定洗之，即垢污盡去；或皂角亦可。用則急將清水淋解枇杷、皂角之餘氣，否則，反為畫害，慎之！洗後，將新紙印去水氣，令速乾為善。

揭

書畫性命，全關於揭。絹尚可為，紙有易揭者，有紙薄糊厚難揭者，糊有白芨者猶難。恃在良工苦心，施迎刃之能，逐漸耐煩，致力於毫芒微渺間，有臨淵履冰之危。一得奏功，便勝泚水之捷。

補

補綴，須得書畫本身紙絹質料一同者。色不相當，尚可染配；絹之粗細，紙之厚薄，稍不相侔，視即兩異。故雖有補天之神，必先煉五色之石。絹須

襯邊

補綴既完，用畫心一色紙，四圍飛襯出邊二三絲縷相對，紙必補處莫分。

小托

分許，為裁鑲用糊之地，庶分毫無侵於畫心。

裝潢志

六

畫經小托，業已功成。沉疴既脫，元氣復完，得
資華、扁之靈，不但復還舊觀，而風華氣韻，益當翩
翩遒上矣。

全

古畫有殘缺處，用舊墨不妨以筆全之。須乞高
手施靈。友人鄭千里全畫入神，向爲余全趙千里《芳
林春曉圖》，即天水復生，亦弗能自辨。全非其人，
爲患不淺。

式

裝潢志

七

中幅如整張連四大者，天一尺九寸，地九寸五
分，上玉池六寸五分，下四寸二分。邊之闊狹酌用。
小幅宜短，短則式古，便於懸掛。畫心三尺上下者俱
嵌邊。太短則挖嵌，用極淡月白細絹。畫如設色深
者，宜用淡牙色，取其別於畫色也。小畫，天一尺八
寸，地九寸，上玉池六寸，下四寸。大畫，隨宜推廣
式之，惟忌用詩堂。往與王百穀切論之，百穀經裝數
百軸，無一有詩堂者。小幅短，亦不用詩堂。非造極
者，不易語此。

裝潢志

上壁

上品之迹，無甚大者。中小之幅，必須豎貼。若橫貼，則水氣有輕重，燥潤有先後，糊性不純和，則不能望其全勝矣。上壁值天潤，乃爲得時。乾即用薄紙粘蓋，以防蚊蠅點污，飛塵浮染。停壁逾久逾佳，俾盡歷陰晴燥潤，以副得手應心之妙。

下壁

上壁宜潤，貴其滋調；下壁宜燥，庶屏瓦患。

安軸

燥潤失宜，優劣係焉。

鑲攢

嵌攢必俟天潤，裁嵌合縫，善手施能。

覆

覆背紙必純用綿料，厚薄隨宜，亦須上壁，與畫心同幀過。灑水潤透，用糊相合，全在用力多刷，令紙表裏如抄成一片者，乃見超乘之技。或用上號竹料連四，以好綿料紙托爲覆背用，亦妙。竹料研易光，舒卷之間，與畫有益。切忌用連七及扛連。

安軸，用粳米粽子加少石灰，灌礬汁者，錘粘如膠。以之
安軸，永不脫落。灌礬汁者，軸易裂，又易脫。

上桿

軸桿，檀香爲上，次用婺源老杉木舊料，採取木
性定者堪用。杉性燥，檀辟蠹，他木無取。須令木工
製極圓整，兩頭一齊，分毫不逾矩度，捲則無出入之
失。

上貼

畫貼概用鯽魚背式，余間用方而委角者，靠裏
一面令稍凹，以適圓桿之宜。此余究心之微而然。
繩圈如不能金銀者，銅條亦可，須稍粗，加磨拭堪
用。圈眼勿大，大小一同。轉腳入木。上貼亦不易事，
如人着冠，切須留意。瓊瑤在握，自亦可喜，再展菁
華，則色飛神爽矣。若不三雅酬與，亦須七碗熏心。

貼籤

宋徽宗、金章宗，多用磁藍紙、泥金字，殊臻莊
偉之觀。金粟牋次之。長短貼近圈繩處，毋得過與
不及，此定式也。

囊

包首易殘，最爲畫患；裝襯始就，急用囊函。

染古絹托紙

古絹畫必用土黃染紙托襯，則氣色湛然可觀，經久逾妙。土出鍾山之麓，因近孝陵，禁取艱得，染房多有藏者。最忌橡子水染紙，久則透出絹上，作斑漬可恨。舊紙浸水染，俱不堪用。

治畫粉變黑

畫用粉或製不得法，或經穢氣熏染，隨變黑色矣。生紙用粉，猶易變黑。用法治之，其白如故。法用白净碱塊調水，即浣衣者，以新筆塗黑處，不可使暈開。將連七紙覆蓋捲收，過半月取看，其黑氣盡透連七紙上。如未退净，再如法治。輕則一二次退，年久者三四次，無不潔净如新。再用新烹淡茶塗一次，以去碱氣。

忌

覆背紙，切不可以接縫當中。舒卷久，有縫處則磨損畫心。

手卷

每見宋裝名卷，皆紙邊，至今不脫。今用絹折邊，不數年便脫，切深恨之。古人凡事期必永傳，今人取一時之華，苟且從事，而畫主及裝者俱不體認，遂迷古法。余裝卷以金粟牋用白芨糊折邊，永不脫，極雅致。白芨止可用之於邊。覆紙，選上等連四，料潔而厚者，錘過則更堅緊質重。包首通後必長托，用長案接連幀之。如卷太長，則先裱前半，壓定俟乾，再裱後半。必以通長無接縫爲妙，研令極光。卷貼與卷心桿用料不多，必用檀香。卷貼兩頭刻凹些須，以容包首折邊之痕，視之一平可愛。帶襻用金銀撒花舊錦帶，舊玉籤。種種精飾，纔一入手，不待展賞，其潔緻璀煌先已爽心目矣。綾錦包袱，袱用匣或檀楠或漆，隨書畫之品而軒輊之。

册葉

前人上品書畫册葉，即絹本，一皆紙挖紙鑲。今庸劣之跡，多以重絹，外折邊，內挖嵌。至松江穢跡，又奢以白綾，外加沉香絹邊，內裹藍線，逾巧逾

裝潢志　二

裝潢志 (二)

この頁は著しく退色しており、本文を確実に判読することが困難である。縦書き右起こしの漢文本文と、中央に「裝潢志（二）」の標題、左端に「半卷」の文字が見える。

裝潢志

〔二〕

惟在裁折，折須前後均齊，裁必上下無跡。裁折善，而能事畢矣。碑已條悉，帖亦如斯。

墨紙

碑帖本身紙或綿或竹，及搨法或烏金、蟬翅、雪花等色。俱一一染搨，配同一色，裝成則渾成無跡。

硬殼

碑帖册葉之偉觀，而能歷久無患者，功係硬殼。余裝有碑帖百餘種，册葉十數部，皆手製硬殼。

工倍料增，不敢屬望於裝者。糊用白芨、明礬，少加乳香、

碑帖

余於金石遺文，尤更苦心。先錄其文，籌定每行若干字，每字若干行，及擡頭、年月、首尾、附題、小跋、前後副葉，皆擇名箋，一一畫定程式，然後恭貌婉言致之。裝者之能，力爲竭。每拓一碑授裝，心

必六七層。裁折之條，同後《碑帖》。

此古人用意處。册以厚實爲勝，大者紙十層，小者亦紙層層用連四，勝外用綾絹十倍，樸於外而堅於內，

俗。俗病難醫，願我同志恪遵古式而黜今陋。但裹

黃蠟，又用花椒、百部，煎水投之。紙用秋闈敗卷，
純是綿料，價等劣紙，以之充用，可謂絕勝。間用金
膏紙。擇風燥之候，用厚糊刷紙三層，以石研之，疊
疊如是。曝之烈日，乾，以大石壓之聽用。其堅如木，
但裝者艱裁，而可永無蠹蝕脫落等患。帖冊賴此外
護、內獲無咎，功莫大焉。各種綾絹，隨宜加飾。

又方

糯米浸軟，擂細濾净，淋去水，稠稀得所，入豆
粉及篩過石灰各少許，打成糊，以之打硬殼，裝帖冊

等用更堅。此衹用外面，裝裏仍用麵糊，切記！成器
後，初年須置近人氣處，或牀榻被閣上，尤妙。不可
令其發蒸。待一年後，於中藥性定，其堅如石，永不
蒸蛀也。

治糊

先以花椒熬湯，濾去椒，盛净瓦盆內，放冷，將
白麵逐旋輕輕糁上。令其慢沉，不可攪動。過一夜，
明早攪勻。如浸數日，每早必攪一次，俟令過性。淋
去原浸椒湯，另放一處；却入白礬末，乳香少許，用

新水調和，稀稠得中，入冷鍋內，用長大擺槌不住手擺轉，不令結成塊子，方用慢火燒。候熟，就鍋切作塊子，用元浸椒湯煮之。攪勻再煮，攪不停手，多攪則糊性有力。候熟取起，面上用冷水浸之。常換水，可留數月，用之平貼不瓦。徽候不宜久停，經凍全無用處。

用糊

裱之於糊，猶墨之於膠。墨以膠成，裱以糊就。膠用善，則靈液清虛；糊用佳，則捲舒溫適。調用之宜，妍媸攸賴。良工用糊如水，止在多刷。刷多則水沁透紙，凝結如抄成者，不全恃糊力矣。如墨用膠輕，只資錘搗之力耳。

紙料

紙選涇縣連四，或供單，或竹料連四，覆背隨宜充用。余裝軸及卷冊、碑帖，皆純用連四，絕不夾一連七。連七性强，不和適。用連四如美人衣羅綺，用連七如村姑着布帛。夫南威、絳樹登歌舞之筵，方藉錦綺以助妍，豈容曳布趨趄，以取村姑之誚？

綾絹料

宣德綾佳者，勝於宣和。糊窗綾其次也。嘉興近出一種綾，闊二尺，花樣絲料皆精絕，乃從錦機改織者，固書畫之華衮也。蘇州機窄，以之作天地，有接縫，可厭。須令改機，加重定織者堪用。白門近亦織綾，可用。但花不高拱，須經上加一絲織爲妙。屢語之，終不能也。絹用蘇州鍾家巷王姓織者，或松江絹，皆可爲挖嵌包首等用。天地皂綾雖古雅，皂不耐久，易爛，余多用月白或深藍。

軸品

軸以玉雖偉觀，不適，用犀爲妙。余以牙及紫檀、倩濮仲謙仿漢玉雕花，間用白竹雕者，及梅綠竹、斑竹爲之，又命漆工仿金銀片、倭漆及諸品填漆等製各種款樣，殊絢爛可觀，皆余創製。

佳候

已凉天氣未寒時，是最善候也。未黴之先，候亦佳。冬燥而夏溽。秋勝春，春勝冬夏。夏防黴，冬防凍。

裱房

裱房惡地濕而憚風燥，喜濕潤而愛虛明。裝板須高，利畫竪幀。必安地屏，杜濕上蒸。

知重裝潢

王弇州公世具法眼，家多珍秘，深究裝潢。延強氏為座上賓，贈貽甚厚。一時好事，靡然嚮風，知裝潢之道足重矣。湯氏、強氏，其門如市。強氏踪跡半在弇州園。時有汪景淳於白門得王右軍真跡，厚遺儀幣，往聘湯氏；景淳張筵下拜授裝，功約五旬，景淳時不去左右，供事甚謹，酬贐甚腆。又，李周生得《惠山招隱圖》，為倪迂傑出之筆，延莊希叔重裝，先具十緡為聘，新設牀帳，百凡豐給，以上賓待之。凡此甚多，聊舉一二奉好事者，知寶書畫，其重裝潢如此。

紀舊

吳人莊希叔僑寓白門，以裝潢擅名，頡頏湯、強，一時稱絕。其人慷慨慕義，篤誠尚友，士紳樂與之游，咸為照拂之。然以技自諱，不妄徇俗，間應知

己之請，謬賞余爲知鑒，所祈弗吝。往余之吳門，携

希叔之製，示諸裝潢家，希其彷彿效爲之，皆嘖嘖欽

服，謂非希叔不能也。信芳草晴川之句在，孰能續爲

黃鶴之題乎？

又

吳中多藏賞之家，惟顧元方篤於裝潢。向荷把

臂入林，相與剖析精微，彼此酣暢。元方去世後，值

徐公宣爲南都別駕，時與余有同心之契。公宣聰穎

過人，賞鑒精確，所藏無一僞跡。時獲倪高士《幽澗

裝潢志

一七

寒松圖》，莊希叔爲之重裝，公宣喜不自勝，謂：「何

以技至於此？」余日：「不待他求，只氣味於人有

別。」公宣深賞『氣味』二字，日：『非孫陽之鑒，安

別「追風」之奇？」

題後

前所條列，頗極詳嚴。蓋爲古迹神妙者，氣脉

將絕，倘付托得人，便可超劫回生，再歷年月，垂賞

於世，豈不偉歟？故余切切婆心，不辭煩瀆。若近

代庸跡，尋常付裝，何煩深究？但有切要二條：畫

主必自經心，托畫須用綿紙自備去。庸工必以扛連紙托，或連七紙托。用扛連如藥用砒霜，永世不能再揭，畫命絕矣！連七如用輕粉，雖均是毒，尚可解救。扛連雖與綿紙等價，庸工必不肯易。此可痛恨者一也。又，畫心勿令裁傷。庸工或因邊料不敷，裁畫就邊，或重裱時不揭邊縫，從裏裁截，又將新邊鑲進一分，畫本身逾蹙，致傷款印。所可痛恨者二也。苟無此二患，雖劣裱惡式，尚可保畫之本身。拙裝者慎之！

裝潢志

裱背十三科

《輟耕錄》云，畫有十三科，裱背亦有十三科。一織造綾錦絹帛；一染練上件；一抄造紙劄；一染製上件顏色；一糊料麥麵；一糊藥礬蠟；一界尺裁板桿帖；一軸頭；或金，或玉，或石，或瑪瑙，水晶、珊瑚、沉檀、花梨、烏木，隨畫品用之。一糊刷；一鉸鏈；一縧；一經帶；一裁刀。數科內闕其一，則不能成全畫矣。其糊刷、裁尺，亦皆有名。糊刷，棕軟者謂之平分，棕硬者謂之糊棚，大小得中者謂之黏合，狹

装潢志

一八

《装潢志》云，画有十三科，装背居其中之一。

小者謂之寸金。裁尺，極等闊者曰滿手，次等曰三指，又次等曰兩指，最狹者曰單指。

裝潢志　一九

跋

胡子靜夫風雅嗜學，余曾識於十竹齋中，乙亥春，以所著《拙靜齋詩》暨此帙寄余，索余所輯《虞初新志》，余得之不勝狂喜。胡子金石篆刻精妙絕倫，爲當世所寶，惜以一江之隔，不能與之樂數晨夕也。

　心齋居士題。

（清）周二學 著

賞延素心録



賞延素心録

（清）周二學

王澍序

書畫鑒藏，矜重自古。梁之虞和、唐之徐浩、武平一，皆品目精盡，鑒人毛髮。自兹以降，惟君相有雅好者，屈天下之物力，金題玉躞，照映一世。寒門素士，能講求雅玩者，蓋難之矣。周君藥坡，讀書稽古，以其餘力，爲鑒藏者定爲裝潢十則，一一精到，不可移易，知其賞會者微矣。他日過武林，將盡發其藏而縱賞之，引滿狂叫，一大快事也。

琅琊王澍書。

賞延素心録

二〇

唐內府書畫裝潢匠，則有張龍樹、王行直、王思忠、李仙丹輩，要皆良工好手。宋思陵秘閣，龍大淵、曾純甫審定，目力雖短，而褾贉諸錦綾桿軸，名色不一，各務精麗。見於周公謹氏所記。蓋古人留心游藝，不欲苟簡如是。若收藏之法，如趙希鵠《洞天清錄》所載，亦可謂之詳且密矣。藥坡居士，有丹邱之鑒識，兼清閟之儲藏。此錄十則，悉經講求，自出新意，誠寶墨之金湯，繪林之干城也。張彥遠云，非爲

■賞延素心錄〔二〕

無益之事，又安能悅有涯之生？海內不乏雅流，得此亦悅生之一助云。

雍正甲寅嘉平月廿有一日，樊榭厲鶚。

丁敬序

顧長康所畫《清夜游西園圖》，流傳至唐，河南褚公親爲裝背。宋郭若虛猶及見公題記，郭有《圖畫見聞志》，特詳錄焉。米海岳以詩題大令帖後云：『龜溿雖多手屢洗，卷不生毛誰似米？』蓋自矜其裝背之妙也。故每得劇迹，必手自湔浣塵垢，界運楮糨，始入於笈。即他氏收蓄有當意者，亦躬與背飾之。如蘇激家蘭亭，張仲容家張曲江誥身，載之《寶章待訪錄》，可按也。而自藏顧畫維摩像，標識『虎頭金粟』字，玉牌亦李伯時手琢以結緣者。他如梁之虞和、唐之盧元卿、武平一、張彥遠，宋之趙叔盎，元之周公謹、陶南村，遇法裝名飾，皆謹其條件款樣，以薦嗜古之士。嗚呼！是諸公者，豈好爲不憚煩，與工藝之流較優劣哉？良以粉墨雖微，古人之神理所注，大可以輔治道，益神智；小可以破囂糾，浣俗氛。至精忠奇孝之點畫，高隱名賢之皴染，又不待論矣。

慨夫！日月愈遠，楮素之朽糜愈深。求裝潢好

手如湯翰、凌偃、殳叟者，已渺不可得，況李仙丹、張

龍樹、姚明、陳子常其人者耶？·致使烟雲黯沮，花鳥

深愁，良堪痛悼！吾友周君深憂之，於是酌斟修飾

之法，自揭洗至縣置，凡得一十件，雖未盡與古合，

要若已試之方，一一悉有成效。今而後收蓄家人儲

一帙，按法而治，庶不恣俗工莽匠之撋撍塗割。豈非

霽目賞心之快舉乎？

先是予從《曝書亭簿錄》中，見有明人周嘉冑

《裝潢志》一卷，呕欲傳寫，忽忽未果。今得受周君

賞延素心錄 二三

是編，精而不苟，簡而有要，知彼周郎，自當退避三

舍也已。

雍正甲寅仲冬十有六日，城南丁敬頓首拜撰。

陳撰序

前哲已往，其所留貽，僅此殘墨數點，護之當如
頭目腦髓。顧裝潢委諸凡手，收置則又鮮會，見之往
往令人氣塞。吾友藥坡先生，清真好古，誦鑒淹遠，
其於銘心之品，既性命以之。復著爲此説，以戒好
事。觀其立論，開發淵深，如昔人創物，必造微而後
已，蓋深者不能使之淺也。至於題識繁苅，引覈罕
據，初不省度，疥癩滿紙，尤可惋痛。讀王都尉云云
一則，向所失物，取次得之，快絕快絕！

乾隆丁巳清和，玉几弟陳撰書。

【賞延素心録】 二四

書畫不裝潢，既乾損絹素。裝潢不精好，更剝

蝕古香。況復侈陳藏弄，件乖位置，俗涴心神，妙蹟

蒙塵，庸愈桎玄寒具之厄。此編法不違古制，匪翻

新，旁及器用，藉以供養烟雲，豈殊寶護頭目？世有

真賞之士，定知寓目會心，袪凡設雅。取吾家草窗之

言，名曰『賞延素心録』。

賞延素心録　二五

賞玩素小記

言，名曰「賞玩素小記」。

真賞必士，宗玩唐日會心，茶只發現。器玉素草窗內

祥，瓷及器用，蘇又芬養膠雲，豈深實藝題目。曲首

蒙墨，寶德面法寒具方可。再擺書不藏古時，面椎

賴古春。忽發勿軸藏卷，斗乘位置，谷縣小軒，城覲

舊畫不茶藏，閑評頭品素。素藏本書致，更探

自家

三四

一

裝潢書畫，好手難得。倘幸購劇蹟，兼獲法裝，

即縑楮蘇脱，宜斟酌修整，不可重背。至古人寸縑尺

壑，流傳後世，完好者什不得一。惟治積年黴白，揭

去背紙，正托白粉，平案用秋下陳天水漸洗。治屋漏

黄迹，亦如前揭托。先用前水灑滲，次漬燈草盤結，

依迹輕吸，迹既浮動，即斜竪案，再用前水淋漓遞

灌，并塵垢盡出。按揭洗良法，能不損粉墨，不傷古

澤。若紅黑黴點及油污，譬之雜毒入心，不能去也。

二

【賞延素心録】 二六

補綴破畫，法備前人，無可增損。惟有經褾多

次，上下邊際，爲惡手濫割，必須覓一色紙絹，接闊

一分，纔不逼畫位。要之，書畫以紙白版新爲貴，若

紙敝墨渝，無論近代，即晋唐宋元烜赫有名之蹟，亦

當減色。

畫背紙用元幅，精匀漫薄。涇縣連四硾熟，兩紙

合一，糊就風乾。視畫之長短闊狹裁割。勿以零剩補

湊。交接細止一線，稍闊便橫梗畫面。托畫亦用前紙，

更揀密膩者，不但質韌護畫，它日復褾，且易揭起，可

供書畫家揮染。褾用宣德小雲鸞綾，天地以好墨染絕

黑，或澹月白。二垂帶不必泥古，墨界雙線，舊褾亦竟

有不用者。上下及兩邊宜用白。大畫狹邊，小畫闊邊。

如上嵌金黃綾條，旁用沉香皮條邊等，古人取以題識。

賞延素心錄　二七

鄙意劇蹟審定，未宜疥字，此式不必效之。短幀尺幅，

必用仿宋院白細絹，獨幅挖嵌，其上下隔水，須就畫定

分寸，不得因齋閣之高卑，意為增減，更不得妄加賷

池。軸首用綿薄落花流水舊錦為佳，次則半熟細密褾

絹最熨貼。摑竹即狹畫必釘紫銅四紐，貫金黃絲繩，

縛用舊織錦帶。軸身用杉木，規員刓空。軸頭覓官、哥、

定窯，及青花白地宣甆，與舊做紫白檀、象牙、烏犀、黃

楊，製極精樸者用之。凡軸頭必方鑿入柄，捲舒纔不

鬆脫。不可過壯，尤忌纖長。

横卷引首及隔水用宣德小雲鸞綾，贉池用白宋

戔、藏經戔，或宣德鏡面戔。如宋元金花粉戔雖工麗，

却不入品。邊用精薄藏經戔，闊止三分。其法以戔裁

七分條，兩頭斜翦，再斜接，一分黏畫背，餘對折緊貼

卷邊際，則邊狹而有力，不但能護畫，且無套邊蘇脫之

患。矮卷用如前，白綾鑲高，然後接藏經戔。次用細

密綿薄院絹作邊，或染皮條黃，或縹色，亦如前邊法。

復背忌健厚，止用精漫涇縣連四一層。卷首用真宋錦

及宋綉，然不易得。即勝國高手翻鴻、龜紋、粟地等錦

亦精麗。軸用白玉、西碧為上，犀角製精者間用之，以

備一種，須縮入平卷，纔便展舒，勿仿古蠹出卷外。古

玉籤雖佳，但歷久則籤痕透入畫裏，為害不小，不如用

舊織錦帶作縛，寧寬無緊。冊葉用宣德紙挖嵌，或細

密縹白二色絹，忌綾縹。幀若扁闊，必仿古推篷式，不

可對折。面用真宋錦為上，次則豆瓣楠或香楠作胎，

黑漆退光。貴方平，勿委棱角。面籤用藏經戔或白宋

戔，隨作篆隸真行書標題，不得鐫刻。

五

糊法用陳天水一缸，以潔白飛麵入水。水氣作
酸，再易前水，酸盡爲度。既曝乾，入白礬少許，和
秋下陳天水打成團，入鍋煮熟，傾置一缸。候冷，浸
以前水，日須一易。臨用入甆甁，干杵爛熟。以前水
勻薄，大忌濃厚。夏褾治糊十日之前，春秋治糊一月
之前。過宿便失糊性。裝潢鄭墨香云：『糊帠新則
硬澀，舊則脆脱，利用在不新不舊之間。』説頗切理，
附入以備藝林採取。

六

【賞延素心録】 二九

裝潢春和秋爽爲佳候。忌黄梅積雨，癡風嚴寒。
裝潢之法，但得腴潤不枯，墨采不伏，層糊疊紙，中
邊上下之均平。展案擎叉，轉折舒卷之熨貼。即未
能如張、李秘妙，亦今世之湯、凌高手也。更須縣掛
寶愛，約四五日一易，既不病畫，亦不損褾。

王都尉刻句德元圖書記印書畫，米海岳辨出元

字脚。趙集賢跋定武蘭亭，董宗伯猶議其不識唐彥

猷。乃知跋尾印記，精確最難。今人鐫法庸劣，考據

蹖訛，每好附名烜赫，正如佛頭著穢，徒貽識者噴筒

滿案也。

【賞延素心錄】 三〇

八

銀錠畫門制雖古，却不入品。須合兩頭枘鑿，

平如一字。或作鎖殼形，更須外凸中凹，四棱略規

員，用堅老香楠木爲之。掛畫之法，將攦竹貼門，短

幅一二轉，長幅多轉，但不得過隔水。最忌升起門上

作一曲，與硬折拖落門後。漢銅絲鈎代畫又最佳，其

次覓方竹棱直而節勻者作柄，摩弄滑膩，養其色如

蜜。又取白玉若截肪者，琢如新月一痕，制亦雅別。

九

畫案，有宋元退漆斷紋，周邊嵌銀絲方勝，不用四足，即案面拖尾著地，一邊略飛捲，便看畫承軸，制最奇別。他則紫檀鐵木爲上，香楠花櫚次之。長可六尺，闊可二尺，貴方棱，忌委角。有作兩架承案面者亦雅重。然必覆以青氈罽，或珊瑚色及瑩白氈罽與精麗舊錦，卷軸才不惹潤。壁桌覓純紫鐵木，制極精古者，不時拭抹，久則滑澤，發光如鑒。若俗制粗腳，竊名『董桌』，常爲文敏稱冤，可竟廢不用。

賞延素心錄 三一

十

小畫作匣，用香楠木，長短闊狹，隨畫定制。一匣容四替，一替容五畫。頂置提梁，橫開一門嵌入，門上釘銅方紐。紐中起枘，入鑿便鎖。鎖貴精古，覓宋鐵嵌金銀者最佳，紫銅者次之。匣後鏤四穴，入指出替，省却替橫釘紐。殿制如方几，高不過二尺，兩匣并置，既取看不勞，即攜帶亦便。大畫作櫥用豆瓣楠，次則香楠木。高亦隨畫定制，闊止二尺，深可尺餘。一門開展，一門藏樺，上落鉸釘，用紫銅仿古

梭子式。承殿止高六寸。惟櫥内忌粉漆及糊紙。卷册用舊錦作囊，或紫白檀作匣。匣内襯宣德小雲鸞白綾，以檀末糁新棉花爲胎，不但展舒發香，且能辟蠹。

外九種

歷代名畫記（節錄）　（唐）張彥遠

論鑒識收藏購求閱玩（節錄）

夫識書人多識畫，自古蓄聚寶玩之家，固亦多矣。則有收藏而未能鑒識，鑒識而不善閱玩者，閱玩而不能裝褫，裝褫而殊亡銓次者——此皆好事者之病也。……

夫金出於山，珠產於泉，取之不已，為天下用；圖畫歲月既久，耗散將盡，名人藝士不復更生，可不惜哉！夫人不善寶玩者，動見勞辱；捲舒失所者，操揉便損；不解裝褫者，隨手棄捐。遂使真跡漸少，不亦痛哉！

歷代名畫記（節錄）

〔三三〕

非好事者，不可妄傳書畫；近火燭不可觀書畫；向風日、正餐飲、唾涕、不洗手，并不可觀書畫。

昔桓玄愛重圖書，每示賓客，客有非好事者，正餐寒具，寒具即今之環餅，以酥油煮之，遂污物也。以手捉書畫，大點污，玄惋惜移時，自後每出法書，輒令洗手。人家要置一平安牀褥，拂拭舒展觀之，大卷軸宜造一架，

觀則懸之。凡書畫時時舒展，即免蠹濕。

余自弱年鳩集遺失，鑒玩裝理，晝夜精勤。每

獲一卷、遇一幅，必孜孜葺綴，竟日寶玩。可致者必

貨弊衣、減糲食，妻子僮僕切切嗤笑。或曰：『終日

爲無益之事，竟何補哉？』既而嘆曰：『若復不爲無

益之事，則安能悅有涯之生？』是以愛好愈篤，近於

成癖。每清晨閒景，竹窗松軒，以千乘爲輕，以一瓢

爲倦，身外之累，且無長物，唯書與畫，猶未忘情。

歷代名畫記（節錄）

三四

論裝背褾軸

自晉代已前，裝背不佳；宋時范曄，始能裝背。

宋武帝時徐爰，明帝時虞龢、巢尚之、徐希秀、孫奉

伯，編次圖書，裝背爲妙；梁武帝命朱异、徐僧權、

唐懷充、姚懷珍、沈熾文等，又加裝護。國朝太宗皇

帝，使典儀王行真等裝褫，起居郎褚遂良、較書郎王

知敬等監領。

凡圖書本是首尾完全著名之物，不在輒議割截

改移之限；若要錯綜次第，或三紙五紙，三扇五扇，

又上、中、下等相揉雜，本亡詮次者，必宜與好處爲
首，下者次之，中者最後。何以然？凡人觀畫，必銳
於開卷，懈怠將半，次遇中品，不覺留連，以至卷終。
此虞龢論裝書畫之例，於理甚暢。
凡煮糊，必去筋，稀緩得所，攪之不停，自然調
熟。余往往入少細研薰陸香末，出自拙意，永去蠹而
牢固，古人未之思也。汧國公家背書畫，入少蠟，要
在密潤，此法得宜。趙國公李吉甫家云：『背書要黃硬。』余家
有數帖黃硬書，都不堪。候陰陽之氣以調適，秋爲上時，春

爲中時，夏爲下時。暑濕之時不可用。
勿以熟紙背，必皺起；宜用白滑漫薄大幅生
紙。紙縫先避人面及要節處。若縫縫相當，則強急，
捲舒有損，要令參差其縫，則氣力均平。太硬則強
急，太薄則失力。絹素彩色，不可搗理。紙上白畫，
可以砧石妥帖之，宜造一太平案，漆板朱界，制其曲
直。
古畫必有積年塵埃，須用皂莢清水數宿漬之，
平案扦去其塵垢，畫復鮮明，色亦不落。

古书必在较干亹处，庶用字茨藏不速宜藏之。
宜。

同己书百�8楷亦，宜敬一次平案，密庋末果，睹其曲
蠹，大载顼夹氏，晒素物色，不正藏貯，藏土白书，
蟕暗貯胃，要令参差其绦，顼麻处色平，大顼顼露

藏，飛鼗去园人面攴袈蜗藏，若藉蛡眛当，顼跀总，
此凡瞧冻潜者，必蜗砌，宜用白晋嫂嫩大神土

蟕中䓬，夏熅千瑚。蟨䓬之郘不可用

類开书話（節錄） 三五

各费咁瘨咕，睹木腊，夷郘题之廔灲顒劃，必鼐石瑚，咛
在貯画，此法嘗宜。歶圌公幸告咘巻戈：「余来
串圐，古人未之思由。」形圐公家省書畫，人心嬝，要
燋。　余谷神人心跔平藥窗咘朱，抽直晒意，不法嚙面
只焦暗，必去箘，落錾昺昭，䁗大不彆，自然瞾
执裹缟绐莁書画之㥁，欨趾甚㶽？
欲閗者，庠德辣年，问己然。凡人嚁書，必说
首，不凿攵心，中若题後。问己然。
又主，中，不嫠时盖谕，本弓舘攵者，必宜與攸軓㷌

補綴擡策，油絹襯之，直其邊際，密其隟縫，端

其經緯，就其形制，拾其遺脫，厚薄均調，潤潔平穩。

然後乃以鏤沉檀爲軸首，或裹黿束金爲飾。白

檀身爲上，香潔去蟲。小軸白玉爲上，水精爲次，琥

珀爲下。大軸杉木漆頭，輕圓最妙。前代多用雜寶

爲飾，易爲剝壞。故貞觀、開元中，內府圖書一例用

白檀身、紫檀首、紫羅褾織成帶，以爲官畫之褾。或

者云：『書畫以褾軸賈害，不宜盡飾。』余曰：『裝

之珍華，裹以藻綉，緘縢蘊藉，方爲宜稱。其古之異錦，

具李章武所集《錦譜》。必若大盜至焉，亦何計寶惜？梁

朝大聚圖書，自古爲盛，湘東之敗，烟焰漲天，此其

運也。況乎私室寶持，子孫不肖，大則胠篋以遺勢

家，小則舉軸以易朝饌，此又時也，亦何嗟乎？

畫史（節錄）

（北宋）米芾

論背裱古畫

古畫若得之不脫，不須背裱。若不佳，換褾一次，背一次，壞屢更矣，深可惜。蓋人物精神髮彩，花之穠艷、蜂蝶，只在約略濃淡之間，一經背多，或失之也。

論裝背用絹

古畫至唐初皆生絹，至吳生、周昉、韓幹，後來皆以熱湯半熟，入粉，搥如銀板，故作人物精彩入筆。今人收唐畫必以絹辨，見文粗便云不是唐，非也。張僧畫、閻令畫，世所存者皆生絹。南唐畫皆粗絹，徐熙絹或如布。

裝背畫不須用絹，補破處用之。絹新時似好展卷，久為硬絹，抵之，却於不破處破，大可惜。古書人惜其字，故行間勒作痕，其字在筒瓦中不破。今人得之，却以絹或絹背帖所勒行，一時平直，良久於字上裂，大可惜也。紙上書畫不可以絹背。雖熟絹，

新絺硬，文絺磨書畫面上成絹紋，蓋取爲骨，久之紙毛，是絹所磨也。用背紙書畫，日月損磨，墨色在絹上。王晋卿舊亦以絹背書，初未信。久之，取桓温書看墨色，見磨在紙上，而絹紋透紙，始恨之。乃以歙薄一張蓋而收之，其後不用絹也。絹素百片必好畫，文製各有辨。長幅橫卷，裂文橫也；橫卷直裂，裂文直，各隨軸勢裂也。直斷不當一縷，歲久卷自兩頭蘇開，斷不相合，不作毛，摺則蘇也，不可僞作。其僞者快刀直過，當縷兩頭，依舊生，作毛起，摺又堅韌也。濕染色棲縷間，乾薫者烟臭，上深下淺。古紙素有一般古香也。

畫史（節録）　三八

……宗室君發以七百千置閣立本《太宗步輦圖》，以熟絹通身背畫，經梅便兩邊脱，磨得畫面蘇落。

文彦博以古畫背，作匣，意在寶惜，然貼絹背著絺損愈疾。今人屏風俗畫，一二年即斷裂，恰恰蘇落也。匣是收壁畫製。書畫以時捲舒，近人，手頻自不壞。歲久不開者，隨軸乾、斷、裂、脆，黏補

論畫軸

不成也。

檀香辟濕氣，畫必用檀軸有益，開匣有香而無糊氣，又辟蠹也。若玉軸以古檀爲身，檀身重；；今却取兩片刳中空，合柄軸鑿乃輕。輕不損畫，常卷必用桐、杉佳也；；軸重損絹。軸不宜用金銀，既俗且招盜，若桓靈寶。不然，水晶作軸，掛幅必兩頭墜，性重。蜀青圓錢雙鶯錦最俗，不可背古畫，只背今人，裝堂亦俗也。

畫 史 (節錄)

三九

蘇木爲軸，以石灰湯轉色，歲久愈佳，又性輕。檀犀同匣，共發古香，紙素既古，自有古香也。

論畫帶

角軸引蟲，又開軸多有濕臭氣。

趙叔盎云：『線褊緶闊指半，絲細，如綿者，作畫帶不生毛。以刀刺褾中，開絲縷間，套掛褾後，卷即縛之。又不在畫心，省損畫，無摺帶隱痕。尋常畫多中損者，縛破故也，書多腰損亦然。略略縛之，烏用力？』

論絹色

真絹色淡，雖百破而色明白，精神彩色如新；

惟佛像多經香烟薰，損本色。

染絹作濕香色，樓塵紋間最易辨，仍蓋色上作

一重。古破不直裂，須連兩三經，不可偽作。

平　車（圖一〇八）